傅山（1607～1684）

書法風格的變化，是政治力的因素？或者是大師風格的領導？似乎已經不是一個新穎的話題，傅申先生曾以專文申論，大師的出現，對書壇就像是一種基因突變般的衝擊。於是新的風格興起，直到下一個突變的發生，就像是達爾文的進化論一般；而政治力介入風格的例子，打從唐太宗崇尚王羲之的書法起，便似乎成為一個必然發生的現象。書法史因而豐富且屢屢突破新局，其目一新。然而，隨著書體的完成以及書技的成熟，風格突變的幻技已經漸漸成為另一種群體創造的結晶。

所以我們要談傅山。

傅山所身處的這十七世紀，是一個政治力與風格突變急速交錯的詭譎時空。傅山的一生，被「甲申之變」（編按：崇禎帝登煤山自縊身死，明朝滅亡。是年為甲申年。）硬生生切成兩段。傅山所見證這清客相轉為學者相的世紀，充滿了神奇色彩的書畫家，不論是王鐸、倪元璐、八大、石濤，乃至傅山，以一介儒醫的身份，在藝術上的抒發之外，以他獨特迷團般的鴻爪，為後代的書學

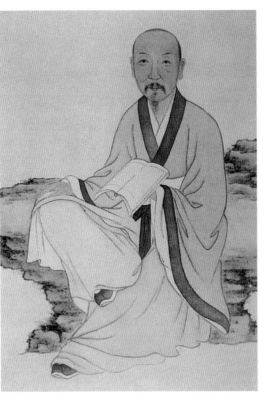

傅山畫像（清代葉衍蘭繪）

傅山，身處明末清初各方嬗變的時代。好諸子、涉經史、博醫術與佛理，並擅書畫藝術。書法楷隸篆草無不精妙，尤長行草。學書過程，初學二王，再習唐楷，後改臨趙、董，復學顏書。其書法美學「寧拙毋巧，寧醜毋媚，寧支離毋輕滑，寧真率毋安排」。有任俠性格，堅持氣節，「作字如作人」人格志節，皆能反映於作品之中。（洪蕊）

娥》、《樂毅論》、《東方贊》（王羲之）、《十三行洛神》（王獻之），下及《破邪論》（虞世南），無所不臨。而無一近似者。最後寫魯公《家廟》，略得其支離。又溯而臨《爭坐》，頗欲似之。又進而臨《蘭亭》，雖不得其神情，漸欲知此技之大概矣。」

在沒有早期作品留下的情形下，我們只能憑這條文獻知道傅山早年的書法是由二王的傳統入手，並無漢魏碑刻的臨習。

然而傅山的書畫世界卻並不如此狹隘，他自青年起便對篆刻下了功夫，作品上鈐的印章許多都很可能是出自他自己的刀章，從他在四十來歲所留下的《嗇廬妙翰》及《妙法蓮花經》篆書冊頁所見，他對於古文字大小篆書在明末之時就有興趣了。

傅山也是一位早慧的文物鑒定家，明亡以前，他就以此聞名於山西，這當要部分地歸因於他與韓氏兄弟的交遊。明代山西的書畫收藏是相當可觀的，明初分藩時，朱元璋曾把許多藏於皇室的古書畫作品分賜諸王。太原的晉恭王朱棡即得到大量皇室賜予的書畫。數百年後，許多官家藏品已流入私人收藏家手中。在晚明的山西收藏家中，出生於山西絳縣富商之家的韓霖（約1600～約1649）及其兄長韓雲收藏最富。《絳州志》說韓雲「藏法帖數千件」，亦即當時韓氏家族的豐厚收藏。

然而，國家的內憂外患，卻不容他悠遊於書籍字畫之間，一六四○年代初，滿洲的大軍壓陣和陝西李自成的叛軍已經使得王朝岌岌可危。山西正在陝西大軍前往京師的路

萬曆三十五年（1607）閏六月十九日，傅山生於山西太原附近的陽曲縣。二十歲那年便成為領取政府薪餉的廩生，這原本是條通往科舉的道路，但傅山似乎已經對明王朝的風雨欲來有所領悟，「遂讀十三經，讀諸子，讀史至宋史而止，因肆力諸方外書。」

傅山曾回憶道：「吾八九歲即臨元常（鍾繇），不似。少長，如《黃庭》、《曹

（尤其是金石學）參與留下了至為重要的痕跡。

上，仕紳慌恐，於是，山西巡撫蔡懋德在太原重開三立書院，邀請學者講授經世之學。傅山也和曾向耶穌會士學習火炮術的韓霖等主講戰術、戰略、防禦、炮術、財用、河防等「經濟之學」。

同時，科舉失利的傅山開始了抵抗李自成的活動。他和蔡懋德以王國泰、黎大安等化名，四處散發傳單，自稱目睹李自成軍隊荼毒逼勒之慘狀。

然而，孤臣無力可回天，戰火延燒之後，傅山開始了長年的半流離生活。

一六四四年三、四月，他旅行至平定和壽陽（皆於山西），隨後，他的家人們也來到這裡。八月，傅山像許多士大夫在明亡後出家為和尚一樣出家為道士。道士身份既可以掩飾傅山的反清活動，也使他得以逃避清朝強制推行的薙髮令。

最初幾年，太原是清朝的重要軍事基地。於是傅山離開太原，在山西各地旅居，偶爾也曾短暫地回過陽曲和太原。入清之後，行醫是傅山的主要收入來源之一。他精於婦科，其子傅眉為其助手。一六五○年代晚期，傅山在太原擁有一家藥鋪，由傅眉經營，自己則住在郊外。目前還有些他開給病人的處方被保存下來。

另一個重要的收入是他著名的筆墨作品，然而頻頻的應酬以及必須寫字為生讓傅山十分的沮喪。早在明末，傅山已經是山西的著名文人。文藝上的聲名，並沒有因改朝換代而受損，反而在清初持續增長，這畢竟是種戰亂奪不去的資產。在山西，士紳和商人依然是傅山書畫藝術的主顧。雖然傅山不願以書畫謀生，但由於他的名望，仍然有許多人希望收藏他的作品。

一六五三年，山西省布政司的官員魏一鼇在太原郊外的土堂村為傅山買了一處房產，傅山從汾州搬到土堂村居住。

入清後一六六○、七○年代，傅山所居住的山西一帶，產生了一個影響至為深遠的學術氛圍。大儒孫奇逢在河南輝縣夏峰講學，學者李顒居關中，傅山和他們皆有交往。十七世紀的六○、七○年代，山西境內是南北學者文人聚會的地方，一時形成了一個對清初學術影響甚鉅的學術圈。當時最重要的學者和文人如顧炎武、金石學學者朱彝尊、考證大師閻若璩、詩壇健將李因篤、屈大均、金石書法收藏家曹溶、王弘撰都曾遊歷到此，和傅山有十分密切的交往。傅山本人也是清初重要學者，雖然他的興趣偏向諸子，和重經史的顧、朱、閻等不盡相同，但他們之間的交往對彼此的學術都有積極的影響。清初學術思想風氣的轉向，對清代碑學的發展影響至鉅。

碑學的思想，不僅僅是學術上的文獻交流，傅山、顧炎武、李因篤、屈大均等人，

都有十分頻繁的訪碑活動，這是一種以對前朝遺跡（明皇陵）遺碑朝拜為動機的行旅，而傅山更曾前往曲阜、泰山以及嵩山一漢隸碑碣石刻的朝聖點，而更得到了古代石刻的啟發。

在這一時期，傅山等人對金石文字學的研究都懷有極大的熱誠，並留下了許多討論金石文字、收集、品評金石拓本及其書法的文字。比較一下王鐸和傅山的書論，我們會發現，王鐸對草書情有獨鍾，他的「草書頌」直可視為晚明浪漫書風的宣示。而傅山的一個重要的不同在於，他的存世書論中最有特點的論述，就是他反覆強調學習篆隸對書法的重要性。這種差別，不能不說是這個新時空與交遊圈的產物。

除了篆、隸作品外，傅山對自己的章草作品很值得注意。傅山對自己的章草極為自負，他曾聲稱：「吾家現今三世習書，真、行外，吾之急就，眉之小篆，皆成絕藝。蓮和尚（傅山孫子）能世其業矣。」

傅山用印

(上)「傅山印」白文印 出自傅山《臨王羲之東方朔畫像贊》冊 約1650年

(下)「傅山」白文印 出自傅山《哭子詩》卷 1684年

文人親自參與刻印之後，篆書古文的研究，便成為一門必須的學問，傅山的印章大多簡樸有古意，線條厚重，而章法在奇正之間，深得明末「以奇為正」的妙意，卻又有如漢將軍印那樣樸拙天真。

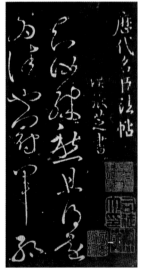

東漢 張芝《冠軍帖》局部 拓本 淳化閣帖泉州本
上海圖書館藏

張芝的章草一直是後人學習章草的寶典，章草是隸草書化的一種書體，古人多從閣帖中學習章草，而我們在現代出土的簡牘中，時常可以更瞭解隸書在演化為二王行草之間的過程。

這段書論為傅山晚年所作。傅山認為，「不作篆隸，雖學書三萬六千日，終不到是處味所從來也」。傅山之所以於章草用功特勤，是因為無論從書體的演變還是實際的臨習來說，章草都是可以溝通篆隸和真行草的一環。傅山專心章草和他學書要通篆隸的觀點一致。傅山不但在理論上這樣認識，他還把這一看法貫徹到他的書法實踐中。他臨習閣帖時常誇張王書用筆中有章草遺意的特點，在轉折處加強了筆的翻轉。

雖然傅山一直想在平靜的環境中教育孫兒和著述終其天年，但他的名聲卻依然給他帶來了意想不到的麻煩——博學鴻儒科。

對於那些依然效忠明王朝的人士，特別是那些在成年後才遭逢易代之變的遺民們，參加博學鴻儒特科考試等於承認了清政府的合法性。如果堅守遺民立場，除了拒絕，他們別無選擇。

儘管傅山屢次辭薦，但當好友陽曲縣知縣戴夢熊極力勸行並親自準備了驢車的時候，傅山還是在傅眉和兩個孫子的陪同下啟程。行旅將達北京，傅山卻又聲稱身體不適，停宿在崇文門外的荒寺。由於傅山的名望，傅山下榻的寺廟隨即成為文人聚會的地點。與金石學息息相關的觀念，也必定隨著來自全國各地的學者間的交流得到進一步發展。當時，董其昌書風在十七世紀的風行，不乏其根植久遠的追法墨儒與廷鑾愛好之氛圍，但隨著思想的發酵，金石書法的品味亦逐漸於朝野的書畫家中與康熙朝的成長愛好分庭抗禮起來。

和晚明的書家相比，傅山無疑身兼學者與藝術創作家的身份。而，儘管藝術風格的變化，總在提倡者萌芽後的數十年才逐漸成形，但毫無疑問地，碑學本身就是一個和金石學、文字學息息相通的藝術運動。

以《逍遙遊》中大鵬自許的傅山，在新的政治與文化環境中秉持著他在晚明形成的基本人格取向。從很多方面來說，傅山晚年的書法是晚明和清初文化交織的結果，它匯合了兩股潮流——明末狂放的草書以及清初開始萌芽的金石書法。這種綜合發生在一個特殊的歷史背景中：雖然學術思想環境在明亡以後開始發生重大轉變，但晚明文化依然延續了一段時間。十七世紀晚期的社會文化環境依然容忍狂放恣肆的草書。

當傅山在《哭子詩》手卷中把自己的書法比作「青天萬里翮」時，他並沒有想到，他身後的書法史證明，他是中國步入近代社會之前的最後一位草書大師。

清 朱彝尊 《節臨曹景完碑》局部 紙本 隸書 104×32.5公分 遼寧省博物館藏

朱彝尊是清初的金石學大師，也是清初的隸書大師，他的隸書著力於《曹全碑》，用筆圓潤精潔，流美生動，在飄逸中不失穩重。錢泳《履園叢話》說「國初有鄭谷口始學漢碑，再從朱竹垞筆討論之，而漢隸之學復興」。足見他在清代碑學隸書中的影響力。

清 沈荃 《浪濤沙詞》軸 綾本 行書 178.2×44.3公分 北京故宮博物院藏

沈荃是董其昌的同鄉後輩華亭人，書法步踵董氏書風，他同時也是康熙的授業師，這很可能是造成康熙對於董其昌如此推崇的原因，在帝王的品味之下，隨著當朝的笪重光、姜宸英、查昇等人亦得董氏風味，朝廷中儼然形成一股董派的書學氛圍。

《丹崖墨翰》

書風演變

第一、三、四、六、七、九、十、十八札　約1647～1657卷　紙本　29×581公分
香港私人收藏

一六四八至一六五七這九年間傅山寫給魏一鰲的十八通信札裱成的《丹崖墨翰》手卷，即明顯地呈現出書法風格轉變的軌跡。

第一札約書於一六四八年，與一六四五年的冊頁在書風上沒有明顯差異，用筆清秀，結字優雅，不禁令我們想起晚明文人那種比較傳統而娟秀的信札書法。第四至第八札大約寫於一六四九至一六五一年間，所呈現的書風明顯與第一札有

4

第一札

第三札

第四札之二

切事奉

　諜　若親擬有平安

　孫婦之娶而逼于

　如墨閑之太原卿

　誡嚴无所出謂

　萬□可代為山課宏引手

第六札

酒

第七札

別。在第四和第五札中，捺收尾時向上挑，帶有章草的筆勢。然而，在第六札中，顏眞卿行書中那種不露圭角、圓通的使轉筆法卻隨手可拾。有趣的是，略晚於第六札的第七札中，再次出現第四和第五札中所使用的章草筆法。

我們從傅山說他「……《十三行洛神》，下及《破邪論》，無所不臨。而無一近似者。最後寫魯公《家廟》，略得其支離。又溯而臨《爭坐》，頗欲似之。又進而臨《蘭亭》，雖不得其神情，漸欲知此技之大概矣。」大約可以映證他習書的過程。

有趣的是第九札和第十札，從文字內容來看，它們應書於同一天。但書風上第九札和第四、第五札相似，捺略上揚，帶有章草筆意。此札的風格優雅，用筆細緻，筆劃帶有弧度，中段多細瘦，收筆精到。相反地，第十札就顯示出濃重的顏眞卿書風，結字平穩，筆劃豐滿寬厚，而且沒有太多細節的修飾。雖然兩通信札的書寫內容和書寫時間相

差無幾，但書風卻截然不同。

實際上，明代中葉以後文人已經有開始拓展書寫風格領域的趨勢，而這一趨勢又和文人藝術家的逐漸「職業化」有關。例如董其昌和王鐸皆致力於掌握數種古代大師的風格。

《丹崖墨翰》手卷的最後一札，亦即第十八札，顯示一六五二年之後傅山的書法繼續朝著顏體字的方向發展，許多字豎劃向外拓的弧線都來自顏眞卿的筆法。我們基本可以肯定這通信札書於一六五七年初，因爲信中提到傅山在一六五七年初魏一鰲辭官還鄉之際爲其所書十二條屏。而十二條屏中的顏體筆法和結體的特徵比這通信札更濃重。

傅山的這套信札尚未走出晚明信札的書風範圍。一種可能的解釋是，傅山以這種毫無戲劇性的書風給魏一鰲寫信，是爲了讓信札的書跡便於閱讀。儘管如此，我們還是可以從這件時間跨度長達九年的手卷中，來探究傅山書風轉變的軌跡。

清　夏允彝　《行書尺牘》冊頁
紙本　尺寸不詳
香港私人收藏
從與夏允彝
（1596～1645）
比較起來，筆法、結字乃至氣息之間的某種相似性。可以說，傅山的這套札尚未走出晚明信札的書風範圍。

6

清　王鐸《跋米芾行書天馬賦》1646年　軸　紙本　小楷　29×9公分

當王鐸書寫小楷時，他師法的是鍾繇書風，因為鍾繇的書風宜於寫出古雅的小字。但以楷書寫大字時，則仿效顏真卿或柳公權體，因為柳書書風更適合書寫大字。同樣是楷書，顏真卿的楷書比鍾繇的楷書更適宜作為牌匾的榜書。

《書莊子逍遙遊》 局部　約1653～1654年　冊　紙本　小楷
　　　　　　　每開18.4×11.8公分　山西博物館藏

《臨王書東方朔畫像贊》 局部　約1650年代　冊　紙本
　　　　　　　每開23.5×13.5公分　香港私人收藏

《禮記》 冊　紙本　小楷

《臨顏書冊》 局部　約1653～1654年　約1650年代　冊　紙本
　　　　　　　每開23.5×13.5公分　香港私人收藏

書風演變

逍遙遊

北冥有魚其名為鯤鯤之大不知其幾千里也化而為鳥其名為鵬鵬之背不知其幾

千里也怒而飛其翼若垂天之雲是鳥也海運則將徙於南冥南冥者天池也齊諧

者志怪者也諧之言曰鵬之徙於南冥也水擊三千里摶扶搖而上者九萬里去以

六月息者也野馬也塵埃也生物之以息相吹也天之蒼蒼其正色邪其遠而無所

至極耶其視下也亦若是則已矣且夫水之積也不厚則負大舟也無力覆杯水於

坳堂之上則芥為之舟置杯焉則膠水淺而舟大也風之積也不厚則其負大翼

也無力故九萬里則風斯在下矣而後乃今培風背負青天而莫之夭閼者而後乃

《書莊子逍遙遊》

土堂大佛陶之南呵凍

雲情平原厭次人也魏建安中分次以又為

人焉先生事漢武帝漢書具載瑋博達思周變

通以為濁世不可以富位苟出不以直道也故傾抑

以傲：：世不可以垂訓故正諫不可以久安也故詼諧

以取容潔其道而穢其跡清其質而不為耶進退

一六五〇年代，顏真卿對傅山的影響，可以在這幾件楷書小楷冊頁上更清楚地顯示，第二件冊頁傅山臨摹了王羲之的《東方朔畫像贊》和顏真卿的《麻姑仙壇記》二帖。在臨摹《東方朔畫像贊》時，傅山突出了原帖在結體上傾斜的特點，儘管他的臨本在總體上並未失去平衡。而臨摹顏真卿的《麻姑仙壇記》時，我們發現傅山臨本的結體被拉長了，而且向左敧側，不似顏書那樣寬博穩重。可以看出，傅山在臨摹顏書時，有意無意地加入了一些王羲之小楷結字和筆法的特點。

另外兩件書於癸巳冬（1653年末或1654年初）的小楷冊頁，更能證明傅山在這一時期對顏真卿書法下過很大的功夫。其中的一件冊頁，其內容抄錄的是《禮記》卷十九〈曾子問〉一節。傅山以顏真卿《麻姑仙壇記》的小楷筆法，仔細地書寫了這件作品。這件冊頁的筆劃具有顏書的外拓厚實，而稍微傾斜的結體，則保留了傅山早年學習鍾繇和王羲之書法的影子。另一件冊頁是傅山節錄的《莊子》〈逍遙遊〉篇，從中我們可以看出更正宗的顏真卿楷書風格：用筆厚重，結體平穩、外拓的筆劃豐腴而具有「顏筋」的彈性。

傅山對顏真卿書風的熱衷至老不衰。即使是他的晚年書法，特別是小行書中，顏體書風仍占主導地位。例如，傅山書於一六六〇年代或一六七〇年代的《左錦》冊頁，與

顏真卿的名作《祭姪文稿》的風格十分接近，筆法雄渾遒勁，漲墨的運用使一些筆劃具有立體感。

當七廟五廟無虛主靈主者唯天子崩諸侯薨與去其國與祫祭於祖為無主

耳吾聞諸耼曰天子崩國君薨則祝取群廟之主而藏諸祖廟禮也卒哭成事而

后主各反其廟 [印]

君去其國大宰取群廟之主以從禮也

祫祭於祖則祝迎四廟之主主出廟入廟必蹕老耼云

曾子問曰古者師行必無遷主則何主孔子曰天子諸侯將出 [印]

必以幣帛皮圭告於祖禰遂奉以出載於齊車以行每舍奠焉而就後舍

《禮記》

塵用垂頌聲永和十二年五月十三日書與王[印]

有唐撫州南城縣麻姑山仙壇記顏真卿撰并書

麻姑者葛稚川神仙傳云王遠字方平欲東之括蒼山過吳蔡

經家教其尸解如蟬也經去十餘季忽還語家言七月七日王君

當來過到期日方平乘羽車駕五龍各異色旌旗導從威儀赫

奕如大將也既至坐須臾引見經父兄因遣人與麻姑相聞亦莫知

麻姑是何神也言王方平敬報久不行民間今来在此想麻姑能

暫来有頃信還但聞其語不見所使曰麻姑再拜不見忽已五

《臨顏書冊》

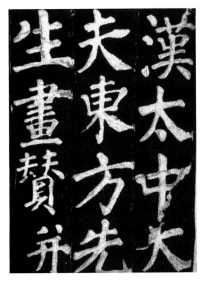

唐 顏真卿《東方朔畫贊》局部 754年 拓本

北京故宮博物院藏
《東方朔畫贊》是顏書中較為豐腴一路的楷書作品，作於五十六歲的壯年時期，碑陽為篆書額，碑陰則為隸書額，十分少見，此碑以滿格的渾雄氣勢，字字欲破紙而溢出，蘇東坡尤其珍愛此書，歷代翻刻，以宋拓之「潔」與「貴」字未損本最為珍貴。

唐 顏真卿《麻姑仙壇記》局部 771年 明拓本

國立故宮博物院藏
《麻姑仙壇記》是顏真卿於大唐三年（768）經過江西遊歷麻姑山時所撰文並書寫的，時年已經六十歲了，此碑立於四年之後，明末的時候毀於火劫，然而，由於「筆畫巨細皆有法」，歷來成為顏書的代表作。

《阿難吟》

局部 冊 紙本 尺寸不詳
私人收藏

清代以來出土的六朝石刻以及近年的研究顯示，顏真卿的書風，除了家傳淵源之外，更可能與北朝北齊的石刻有關。

傅山所生活的山西，正屬北齊的統治範疇之中，在易代之時，除了已被揚棄明末帖學的正統之外，顏真卿的剛正不阿的形象在傅山的眼裡，不但具有形象上的意義，更有形式上的吸引力。

我們可以由北齊《水牛山文殊般若經碑》和類似的山東泰山經石峪《金剛經》簡單比較，看出顏真卿的晚期書法（如《勤禮碑》、《顏氏家廟碑》等）和《水牛山文殊般若經碑》確實相當接近，它們皆結體寬綽，用筆藏鋒，線條圓融厚重，氣勢恢宏磅礴。

雖說顏真卿本人完全可能從未見過《水牛山文殊般若經碑》，但傅山對顏真卿晚年書法的研究，當他看到家鄉一帶北齊刻石中結體寬綽、線條厚重一路的書蹟，必然心有戚戚焉吧。

如果我們把傅山楷書冊頁《阿難吟》和《水牛山文殊般若經碑》作一比較，可以清楚地看出傅山的書法與北齊石刻文字在書風上的密切關聯。在這兩件作品中，字的筆劃豐腴、寬博、渾厚。在傅山的這一作品中，許多鈎筆都被省略，這在楷書中極不尋常。省去了鈎筆之後，楷書的的裝飾性以及規矩法則似乎渺無蹤影，作品顯得原始而古拙。《阿難吟》中表現出的不僅是傅山對顏書風的熱愛，還更藉顏真卿為橋梁，進一步從帖學傳統以外的北朝石刻文字中汲取營養。

招其家長與之約契
我等出錢包此一船
咸儀自在占其中艙
不許搭人擾混我等

北齊《水牛山文殊般若經碑》局部 拓本 尺寸不詳

北京圖書館藏拓本

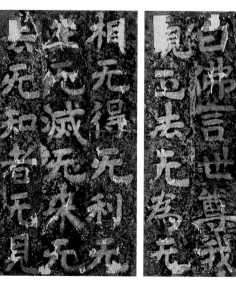

顏真卿完全可能從未見過經石峪《金剛經》和《水牛山文殊般若經碑》，但他的祖先和他本人都曾在歷史上為北齊領土的地區生活過，見過不少當地的北朝摩崖石刻和各種碑銘。如顏真卿的五世祖顏之推曾為北齊高官，顏真卿書法與北齊風格間的關聯，可能有家學淵源。顏氏家族代有擅書者，家族書學傳統對顏真卿書風的形成影響很大。

中艙雖占船錢亦多
眾搭之者船錢絕少
我復不肎令諸搭人
逼拶不隱各大利益

到岸自知搭者唯唯
上船坐已順風篷柂
而到岸邊搬載且畢
財主問言有何功德

傅山《阿難吟》與北齊《水牛山文殊般若經碑》字體比較

傅山《阿難吟》

北齊《水牛山文殊般若經碑》

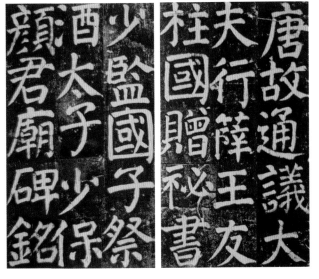

唐 顏真卿《顏氏家廟碑》局部 780年 西安碑林藏碑

此碑由顏真卿撰並書，並有唐代篆書大師李陽冰的篆額。現藏於西安碑林，是顏真卿七十二歲晚年的老筆，雄渾剛健，莊重挺秀，用筆在法度之外，更有手隨心到的意態。清代梁巘亦說此書：「楷書中帶篆法者……偏則取勢，圓靈篆法」。酷愛篆隸金石的傅山，對於此碑的風骨或許亦無法自己，傾心不已。

傅山的草書明顯與晚明的風格有著密不可分的關係，與王鐸類似地，傅山也大量地留下了臨寫《淳化閣帖》和《絳帖》所收法書名蹟，而他的「臨」也深受與董其昌和王鐸的影響。

我們看王羲之的《伏想清和帖》與傅山一六六一年的臨本，就能發現這種晚明特有的臨書現象。王羲之的作品多半是典型的小草，筆勢圓轉內斂，結體各字完整，並不刻意相連。然而，在傅山的狂草立軸中，字與字之間的空間被壓縮，而且有許多縈帶不休有如一筆書。

傅山臨寫王羲之的《安西帖》是一個晚明式臨書的例子。雖然款書落為臨書，然而這卻是兩件王羲之尺牘的交錯合併。首行的第三個字便已經漏字，而中間卻移花了王羲之的《三書帖》，直到「表」字之後才接木了《安西帖》的後段，在這樣大幅度的文本剪裁之下，「常」的下半部寫法的不同以及運筆的全憑己意，已經不值得大書特書了，「臨」書本身已經成為了跟學書過程中的「臨摹」完全不同的意義。

在傅山終生的行草中，晚明對文獻經典的玩弄慣技，佔有不可忽視的影響，清初的考據學學風並沒有完全抹煞這一塊奔放的區域。但碑學的觀念，卻漸漸地在蒙發之中。

傅山《夜談三首》　軸 尺寸不詳 草篆 山西博物館藏

明 趙宦光《跋張即之金剛經》局部 1620年 冊 紙本 每開29.1×13.4公分 美國普林斯頓大學美術館藏

傅山還將草書的元素摻入其他字體。此軸的文本是傅山一六五六年所作的〈夜談〉（又作〈與眉仁夜談〉）三首之一。草篆由晚明書家趙宦光所發明，但傅山的草篆與趙宦光的這件立軸上有不少字不同。首先，趙宦光是用草書技法寫小篆。其次，傅山將之運用到大篆上，山西博物館藏的這件立軸上有兩個所謂的「古文」，屬大篆系統的文字。

在趙宦光每個字中的筆劃都像草書那樣常相互連接，但字字獨立。在傅山的作品中，不僅每個篆字都用草法寫成，而第一行的第三、四、五字也以遊絲相互牽連，這通常只有在行草或草書中才能見到。此外，傅山用筆迅捷，造成了一般篆書中不易見到的飛白。和傅山同時的其他一些清初書家也曾不同程度地將草書的要素引入其他字體的書寫，從這點來說，晚明書寫草書的風氣持續到清初，依然對書法產生著影響。

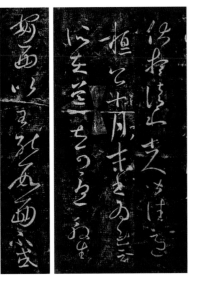

《伏想清和帖》 拓本 淳化閣帖卷八

《安西帖》、《閣轉久帖》 局部 拓本 淳化閣帖卷八

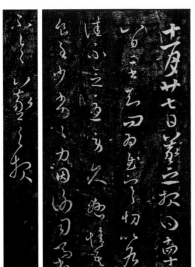

《二書帖》 拓本 淳化閣帖卷七

臨書《伏想清和帖》

《贈魏一鼇行草書》

1657年　十二條屏　絹本　每軸167.6×50.5公分　美國私人收藏

傅山的草書是他傳世作品中數量最多的書體，然而，以聯屏形式呈現且用心非常的作品卻屬極為難得。

在傅山艱困的遺民歲月裡，魏一鼇在山西任內為他以及當地的滿漢糾紛中做出了極大的貢獻，一六五六年十月，魏一鼇被任命為山西省忻州知州（忻州是傅山的祖籍），兩個月後，他就告病辭官，北還家鄉直隸保

定。臨別之際，傅山代表山西的遺民朋友為魏一鼇書寫十二條屏贈別。

在這篇文章中，傅山提出了「官」和「酒」這兩個對應的概念。恰如這個滿漢矛盾的年代，「官」代表的是需要強權和理性來維持的秩序。而「酒」則正好相反，它象徵著人們發自心底的真率之情，是反抗現存秩序的象徵。在魏一鼇去官之日，以「官」與

「酒」為題作文贈別，傅山是寓意深長的。

嗜酒的傅山可能是在醉後書寫這件作品，雖然傅山的狂草總有一種酒後的狂態。見第一屏前穩健的書風寫下「蓮老道兄北發、真率之言餞之」接著「酒」力（不管是真的或是想像的）很快地發生效用。粗獷強健的筆劃以及充滿張力的大字立刻攫住了觀者的視線，顏真卿的飽滿和米芾的狂縱書風交互淋漓。

以王鐸為代表的晚明書家在書寫行草時，筆劃盤繞穿插，造成複雜的視覺效果。「長嘯」二字中，有些筆劃如空中飄蕩的綢帶，盤旋穿插。「龍鸞」二字的用筆相對結實，但也有龍飛鳳舞之勢。

贈魏一鼇之作另一個引人注目的特色則是字與字之間的強烈對比。例如在第七條屏中的某些字墨色飽滿，凝重而氣勢宏偉，但是在第十一條屏的一些字卻是纖細而輕盈。第七條屏的章法寬豎；而第十一條屏，卻又緊密。大概在書寫時，傅山不時地根據所剩空間來調整著尚未書寫的文字的大小。

傅山受惠於晚明書家，這一點在章法的處理上尤為明顯。十二條屏的字左右欹側，幾乎沒有一行可以找出固定的中軸線，這正是王鐸草書的一個重要特色）。

第二屏　　　　第一屏

《贈魏一鼇行草書》局部「長嘯」

酒與草書

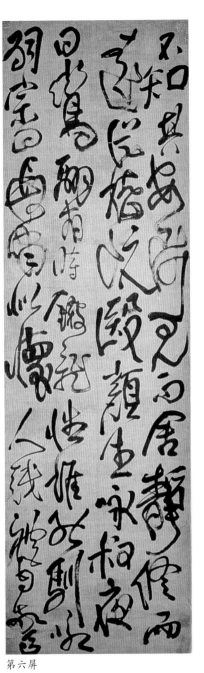

第六屏

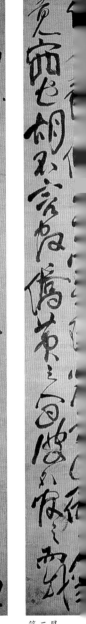

第五屏　第四屏　第三屏

《贈魏一鼇行草書》局部「龍鸞」

主圖釋文：

〈第一屏〉
蓮老道兄北發，真率之言餞之。
當己丑、庚寅間，有上谷酒人以聞散官遊晉，不其官而其酒，竟而酒其官，輒自號

〈第二屏〉
酒道人，似乎其放於酒者之言也。而酒人先刺平定，曾聞諸州人士道酒人自述者曰：
「家世耕讀，稱禮法士，當壬午舉於鄉。」

〈第三屏〉
椒山先生亦上谷人，講學主許衡而不主靜修。吾固皆不主之，然而椒山之所不主者又異諸其吾之所不主者也。道人其無寒真醇之盟，寧得罪于靜修可也。宗生璜囑筆曰：

〈第四屏〉
「道人畢竟官也，胡不言官？」僑黃之人曰：
「彼不官之，而我官之，則我不但得罪道人，亦得罪酒矣。」
但屬道人考最麴部時，須以其酰酶之神一詢諸竹林之賢。當魏晉之際，果何見而逃諸酒也。又有辭復靜修矣。然

〈第五屏〉
時尚擇地而蹈，擇言而言，以其鄉之先民劉靜修因為典型。既而乃慕竹林諸賢之為人，乃始飲，既而大飲，無日無時不飲矣。吾誠

〈第六屏〉
不知其安所見而舍靜修遠從嵇阮也。顏生詠叔夜曰：「鸞翮有時鎩，龍性誰能馴。」顏生詠嗣宗曰：「長嘯似懷人，越禮自驚

15

第九屏

第八屏

第七屏

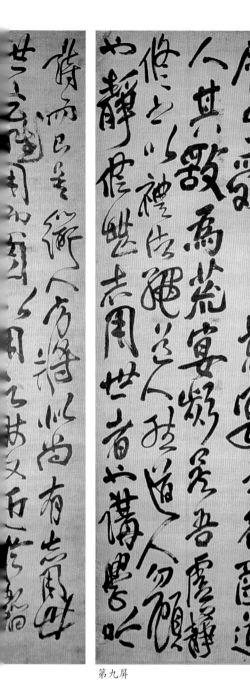

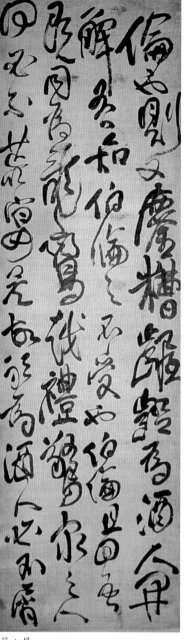

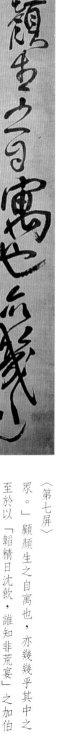

〈第七屏〉
眾。」顧顏生之自寓也，亦幾幾乎其中之。
至於以「韜精日沈飲，誰知非荒宴」之加伯
倫也，則又糠糟醨齷齪為酒人開解。吾知伯倫
不受也。伯倫且曰，吾既同為龍鸞越禮驚眾
之人，何必不荒宴矣。故敢為酒人，必不屑

〈第八屏〉
屑求辭荒宴之名。酒道人其敢為荒宴者矣。
吾虞靜修之以禮法繩道人，然道人勿顧也。
靜修無志用世者也，講學吟

〈第九屏〉
詩而已矣。道人方將似尚有志用世，世難用
而酒以用之。然又近於韜精。誰知之言則亦
可以謝罪于靜修矣，然而得罪於酒。酒也
者，真

〈第十屏〉
醇之液也。真不容偽，醇不容糅。即靜修惡
沈酒，豈得並真醇而斥之。吾既取靜修始末
而論辨之，頗發先賢之蒙。靜修金人也，非
宋人也。先賢區區于〈渡江〉一賦求之，即

〈第十一屏〉
靜修亦當笑之。

〈第十二屏〉
靜修之詩多驚道人之酒。道人亦學詩，當誦
之。僑黃之人真山書。

16

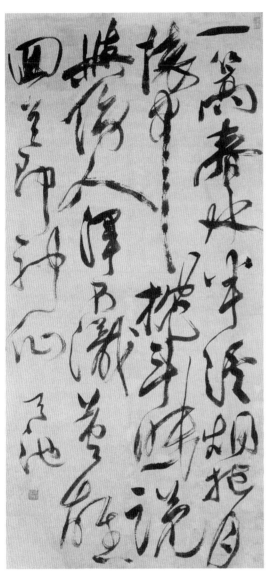

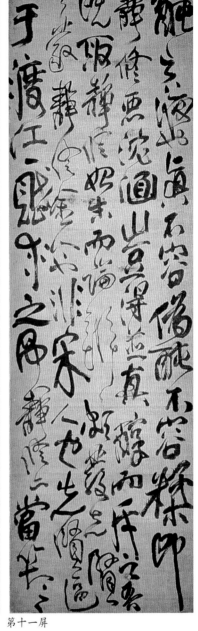

第十二屏　　　　　　　　第十一屏

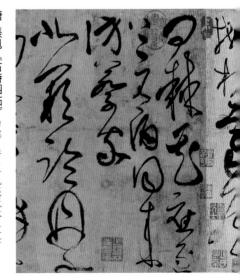

明　徐渭　《草書詩》軸

紙本　123.4×59公分

上海博物館藏

第十一條屏緊密的章法，和徐渭這件《草書詩》相似。在《草書詩》中，徐渭揮灑得汪洋恣肆的最後一筆豎劃，在波磔中延伸，超過七個字的長度。然而徐渭的每個單字都達到很好的平衡，這和傅山贈魏一鼇的條屏是相當不同的。

唐　張旭　《古詩四帖》局部　卷　五色箋紙本　草書

29.1×195.2公分　遼寧省博物館藏

在草書大盛的盛唐時期，酒變成對書法有所助益的元素。杜甫〈飲中八仙歌〉中說：「張旭三杯草聖傳，脫帽露頂王公前，揮毫落紙如雲煙。」草聖張旭在大醉時揮毫，古代文獻中還有這樣的描述：「旭飲酒輒草書，揮筆而大叫，以頭沾水墨中而書之，天下呼為張顛。醒後自視，以為神異，不可復得。」這段關於張旭的描述建立了酒與草書間的關聯，並成為一個行之久遠的傳統。

17

《嗇廬妙翰》

1652年 卷 紙本 31×603公分
臺北何創時書法藝術基金會藏

雜書卷與異體字

傅山在〈訓子帖〉中宣稱：「寧拙毋巧，寧醜毋媚，寧支離毋輕滑，寧率直毋安排，足以回臨池既倒之狂瀾矣。」這個論述，與重視優雅傳統書法美學形成鮮明的對比與衝擊。

傅山認為顏真卿的書法具有「支離」的特質。實際上，傅山正是在比較了顏真卿和趙孟頫的書法後，提出了「四寧四毋」的美學觀。顏真卿代表的是拙、醜、支離、率直，趙孟頫則體現了巧、媚、輕滑、安排。

傅山書於一六五〇年代初的《嗇廬妙翰》卷可以說是一種近乎激進的方式，親自實踐

率學天週

了他「支離」的理想美學觀。卷中以中楷書寫的那部分，用筆雖有顏書的特點，但結字和章法雜亂無序。字的筆劃彼此脫節，結構嚴重變形，甚至解體，字與字互相堆砌，字的大小對比懸殊。傅山還打破行間的界限，許多寫得較大的字甚至跨到另一行去。由於缺乏清晰的行距，且結體鬆散，使人很容易將一個字的筆劃看成鄰近一字的一部分，令人感到困惑。

作品中傅山還常挪動字的偏旁部首，把原本在一個字中或左或右的部分，移置於上方。例如「斷」這個字，通常寫成左右兩部並列，傅山有時卻把左右兩部寫在右半邊之上，以致原本並列的部分變成上下相疊。他偶爾還會把字的偏旁旋轉九十度，如對「推」字右側的「隹」部就作了這樣的處理。

傅山「四寧四毋」的每一句都包含了兩個衝突對立的審美觀念，人們可以對兩種不同的審美觀進行選擇。而傅山的抉擇是「寧拙毋巧」。對傅山來說，精熟優美的趙孟頫書法是「巧」，厚重渾樸的顏真卿書法則為「拙」。而在為他們的道德作了評判的同時，傅山還對他們的書家作美學評斷的同時，他也藉此表達了自己的政治立場。

然而正如同顏真卿的天賦和成就使他成為一位偉大的書法家。因此，傅山希望人們能夠從美學的而非政治的層面來評價他的書法。傅山鼓吹「醜拙」、「支離」固然有其政治上的傾向，但他也激賞「醜拙」和「支離」所具有的美感。當傅山評論顏真卿的《大唐中興頌》時，稱這件作品為「支離神邁」，而「神邁」正是一種美學而非政治的評價。

《嗇廬妙翰》內容龐雜，其中的字體、異體字、結體和筆法的風格特徵，文本的格式和內容更是豐富。此卷共由下列幾種字體寫成：真、草、行、篆，隸以及傅山自創的混合體。此外，一種字體中還可能有不同的風格，例如，傅山基本上是以鍾繇和王羲之的的筆法寫小楷，以顏真卿的風格寫中楷。在字體的選擇上，傅山並未按照中國古代字體的歷史演變次序來安排，也就是說，他沒有先寫篆、隸，再寫草、行、楷，而是寫到哪是哪，帶有很大的隨意性。此卷由不同字體參差寫出的二十六個段落組成。這件手卷的「雜」，不僅表現五種不同的字體的使用，字與字體之間變化的界線更是零碎，使我們無法界定某些字的字體歸屬。以「爲」字爲例，字的結體是篆書，但上半部寫法卻像楷書，而其中的一些主筆又用楷書或隸書的筆法寫成。傅山這種打亂字體之間界限的作法，或許是受到趙宦光發明「草篆」的啟發。（參本書第12頁）

由於《嗇廬妙翰》中充斥著異體字、古篆、變形的結體、模糊的行距……，在在都增加了觀賞者識讀的困難。但這種困難並不同於狂草的繚繞難辨。《嗇廬妙翰》的書寫並不潦草，這反而更令人困惑，因為觀賞者在受挫時無法抱怨字跡潦草，又無從辨認，於是只得反省自己的知識能力。當辨認這些符號所引起的焦慮和挫折被破解這些異體字謎的愉悅和對書家的博學與想像力的驚歎所取代時，觀看這件作品的過程也因此具有審美性和娛樂性。通過這件作品，我們還看到了對「奇」的追求已從晚明延伸到了清初，成了另一種考古遊戲。

另一個有趣的特色，是傅山在自己的作品上所作的批點。批點，是一種對書籍中文字加以註解的方式，晚明書籍版式的已經有了加入批點的格式。在多人批注的情形，有時會有三色或四色套印，以示區別；批中有眉批也有夾批。

但在《嗇廬妙翰》中，傅山把批點寫在行間（類似夾批）和卷子的下端（類似眉批）。除此，傅山的批點都寫在卷中段落之間，直接地介入觀賞過程。當觀賞者由於卷

中的古文奇字一而再、再而三地受挫時，傅山用小楷或小行書書寫的評點便開始介入觀賞過程，承擔起疏緩緊張感的功能。儘管《嗇廬妙翰》手卷中異體字極多，造成閱讀上的困難，但傅山的批點則全用小行楷書寫，毫無冷僻的異體字。出了謎題的傅山，似乎希望觀賞者能明白無誤地了解批點所表達的意思。卷中有段批點頗值得注意：

吾看畫看文章詩賦與古今書法，自謂別具神眼。萬億品類略不可讀。每欲告人此旨，而人惘然。此識眞正敢謂千古獨步。若咄咄焉，近於病狂。然不咄咄焉亦狂。而卻自知所造不逮所覺。

這種自負得令人吃驚的論調立即引起我們的注意。它讓我們思考，這個手卷的書法究竟有哪些優點？傅山敏銳地意識到其書法中所表現的「醜拙」很難被同時代的人所接受，但他宣稱眞正的好書法往往不會被當代人所理解。因此，他的批點其實也是一種自辯和自薦，儘管他承認自己的藝術創造力無法與他的藝術洞察力相比。

換言之，傅山「近於病狂」的議論和晚明以來的點並無二致，它們都是通過駭人聽聞的視覺或閱讀語彙來增強閱讀時的戲劇性效果。這些批點和卷中怪異的書法相輔相成，成為整個觀賞過程中不可分割的組成部分。

《嗇廬妙翰》局部「推」 《嗇廬妙翰》局部「為」

《嗇廬妙翰》局部「斲」

《嗇廬妙翰》局部段批

清 王鐸《贈愚谷詩》局部 卷 綾本 25.6×271公分

臺北何創時書法藝術基金會藏

晚明書法界的關鍵人物王鐸，可以視為復興雜書卷冊的先驅。王鐸擅長諸體書法。在其作品中，除大量的楷、行、草外，也有些隸書和章草作品。在一六四七年爲友人愚谷所作自書詩卷中，王鐸分別用行書、章草、草書、楷書抄錄了九首詩，詩與詩之間字的大小差別極大。例如，第一首詩和第二首詩同爲行書，但第一首詩的字起碼大一倍以上。第四首詩和第七首詩雖同爲楷書，但第四首詩爲中楷，第七首詩爲大楷。因此，這一手卷給人的段落感也極強。

《遊仙詩》

第五～十二條屏　綾本　篆書　每幅252.1×48.8公分
日本澄懷堂美術館藏

雜書卷與異體字

第五屏

三元
庭上藥重生根
九轉深深抱命門
異草有霜無假鍊
海東飛來獻

第六屏

明鏡如月寶冠
玉……太上垂芳
……雲愛……

第七屏

碧雲……海……
醒……遁世飛道……

　　日本澄懷堂美術館藏有一件傅山書於晚年的十二條屏，即是傅山晚年篆書的一個有趣的例子。這一作品的文本爲其自作〈遊仙詩〉。在十二條屏中，有八條是用行書書寫的（第1、2、3、4、6、7、8、9屏），最後三條屏是行楷（第五屏），一條爲草篆，三條爲草書。從今天文字學的角度來看，篆書中的一些字很可能存在訛誤。如圖所示的第十一條屏第一行中倒數第三字字形爲一圓圈，中有四小圓圈。在這首詩中，此字讀爲「玉」字。這一字收在金代韓道昭在泰和八年（1208）修纂的《五音類聚四聲篇海》（簡稱爲《五音篇海》）中。此書「文字的異體和冷僻字，收載甚多，而舛謬亦夥。」在《五音篇海》中，此字寫作「圖」，註明讀音爲「玉」，但字義未詳。傅山將其寫成圓形並作「玉」解，也許自有其根據。古代的玉璧即爲有圓孔的玉器。傅山是否據此而將此字釋爲「玉」呢？

　　我們還可以從另一個角度來理解傅山的這一作品。傅山是一位道士，這件作品的文本又是和道教有關的「遊仙詩」，這便令人聯想起道教中畫符的傳統。道教畫符的「字」，雖然篆書並不是畫符的一種，但傅山爲道士，又擅長書法，應該十分熟悉畫符，對他怪異的書法應有一定影響。書寫古怪難辨的篆隸，容易爲宗教場所帶來一種神秘的氣氛。如果傅山這一作品是爲寺廟創作的話，這種字體很容易讓人作此聯想。無論傅山此處的用意爲何，「場合」與「功能」通

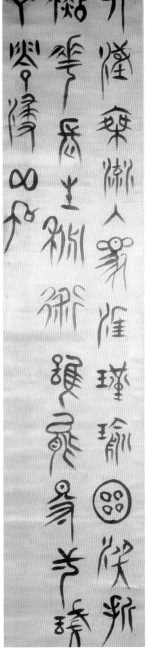

第十一屏

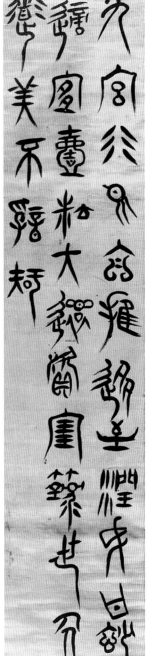

第十屏

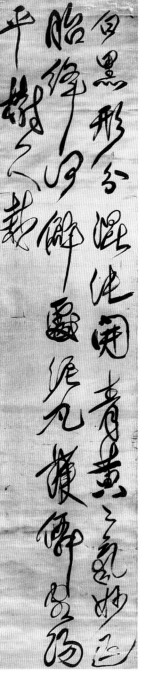

第九屏

第十二屏

常是傅山選擇字體的重要考量。

道符

《遊仙詩》局部「玉」

〈第十屏〉
九宮行氣自推移。至潤成丹妙適宜。壹粒大還資寶籙。世人道美不教知。

〈第十一屏〉
天漢乘流入馬涯。瑾瑜玉液折杉華。長生秘術誰能得。一琖青霞浸五加。

《第十二屏》
山長宮牆見百官。嚴廊皋擁不知寒。閻浮金界桃蹊好。首藿承顏為覺酸。吾友鄭四舜卿、李五都梁，致款於山長，更累為斑斕（斕）之助，須此醜鴉介之。口占手信，真不知詩為何法，字為何體。老髦率爾，回看自笑而已。傅山。

《雜書冊》

冊 紙本 尺寸不詳
上海博物館藏

自宋代之後，清代的金石學發展最爲興盛，相較起來，清代人對漢隸的研究與書寫也最爲鼎盛。傅山曾對洪適的《隸釋》作過認眞研究。傅山極有自信地認為自己深得漢隸三昧。一六六六年，李因篤在王弘撰收藏的《華山碑》拓本跋文中提到，他最近在太原和傅山見面時，傅山多次對他講起自己已經體悟到了失傳千年的漢隸筆法。

這套雜書冊中有隸書數開，雖不見得是傅山的隸書代表作，但我們若將它與明代文徵明的《隸書千字文》作一對比，便能清晰地看出傅山所謂失傳千年的漢隸筆法。在傅山的作品中，字形長扁各異，結字嚴重變形。用筆時而豪放，時而厚重，時而輕盈，不拘一格，讓人直想起西漢《五鳳刻石》那種古拙樸實的趣味，這不正是他「寧拙毋巧」的主張！

如第六行的「後世」二字，「世」字用筆厚實，而上面的「後」字則相對纖細，圓轉的線條令人想起篆書的筆法。這一輕重之間的對比，增加了細節上的變化。而全篇變化多端，頗具戲劇性。也正因為如此，朱彝尊在推崇傅山的隸書時說：「太原傅山最奇崛，魚頑鷹胝勢不羈。」

傅山等書法家對漢隸的鍾愛，推崇漢隸勝於唐隸，標誌著書法品味在清初發生了一個重大轉變。隨著新的藝術品味的倡導和宣揚，人們開始用新的目光來審視隸書，新的藝術標準也開始逐步建立。當書法家努力把漢碑隸書的特質融入自己的書法時，就意味著唐代書法在書法創作中的主導地位開始削弱。一旦回溯到漢，「古樸」不再只是理解和學習古代書法的一個認知架構，對書法家而言，它還是一種孜孜以求的創作目標。

篆隸書風

漢五鳳磚銘 薛氏局 金陵郭文思拓贈

西漢《魯孝王刻石》
又稱為《五鳳刻石》，在金明昌二年（1191）重修孔廟時出土，字體篆隸摻合，有拙然天成之趣，雖然筆法已經模糊不清，但是三行之間，字猶如星列河漢，結字活潑又不失均穩，殘破中有不假粉飾的天眞。
前56年 北京圖書館藏拓本

下圖：明 文徵明《四體千字文》局部 隸書 1545年
26.7×66.1公分 國立故宮博物院藏
文徵明的隸書光滑潔淨，用筆端正，雖然書體不同，但與他的其他作品同樣充滿了他個人的特質，然而更精確的說，他與十五世紀的吳中文人，並沒有追求模拙、蒼莽的意念，作為太平時代專業的藝術家，他們並沒有意識到何謂失落的古法，或者有何追尋的必要。

如見一醜人忽視村野

可共無視即古怪不

俗細三丁補鳳遘轉択

不彡來履S更媚媚

姑竟後世楷法標致

《哭子詩》

1684年 卷 紙本 27.6×559.5公分

臺北石頭書屋藏

篆隸書風

傅山刻意強調篆隸以及章草重要性的獨特書學思想篆隸筆意，充分的表現在他存世的最後一件作品是傅眉篆隸意。《哭子詩》這件作品是傅山為哀弔兒子傅眉所書。傅眉死於一六八四年二月九日。

傅山二十六歲時，妻子就過世了，此後終身未娶。傅山父子相依為命數十年，並一同度過了朝代更替之際的艱難日子。傅山性喜出遊，家中大小事多由傅眉打理，包括經營在太原的藥鋪。傅山十分注意培養傅眉，向他傳授經史、詩賦、書畫、醫學，考課極為嚴格。傅眉長大後成為傅山在學術、文學、藝術上的伴侶。傅家的許多藏書上都有傅山、傅眉父子的批點和印章，一些留傳至今的作品也為父子二人的合作。四十年來，傅眉也像傅山一樣，拒絕與清政府合作，至死都恪守著儒家的道德操守。

喪子之痛令傅山難以承受。他在悲痛中沈吟，作了一組《哭子詩》來哀悼傅眉。這些《哭子詩》是目前能見到的傅山最晚的作品，也代表了他對行草書法的最後探索。

傅眉是在傅山的指導下學習書法的，因此，傅山追念傅眉書法的詩也反映了他自己的美學觀。在其中《哭子》一詩中，傅山寫道：「…青天萬里鵠，獨爾心手傳。章草自隸化，亦得張（張芝）、索（索靖）源。璽法寄八分，漢碑斤戲研。小篆初茂美，嫌其太熟圓。《石鼓》及《嶧山》，領略醜中妍。追憶童稚時，即縮《岣嶁》鐫。齟齬日會通，卒成此技焉。云不能執筆，疾革一日前。此筆真絕矣，黑淚硯池漣。」

26

這首詩很可能是傅山留給後世關於書法藝術的最後一段文字。值得注意的是，詩中提到的書法範本都是晉代以前的篆、隸或章草名蹟。傅山必定曾經臨習過許多書法名作，但傅眉在此只拈出「二王」以前的範本，與他鼓吹書法家必須熟諳篆隸向眞行草的轉變、以古代篆隸爲本的理論完全一致。

手卷以相對拘謹的行書起始，但運筆很快變得自由奔放，草書的成分也越來越多。《哭子詩》手卷的筆劃更顯圓實，具有篆書意味的筆劃，雖然線條簡樸，但許多結字卻相當繁複。例如「熟」與「野」字，用筆無明顯的提按頓挫，看似流暢簡潔，但筆劃的反覆穿插盤繞卻更增一番豐富的趣味。

此外，一些上揚的橫與捺。迅捷的用筆、圓勢的轉折、上挑的燕尾，令人聯想到漢簡上的章草，使得隸書的筆意貫穿其中，當然，傅山很可能從未見過漢代簡牘，但他可能受到漢代隸書名作《石門頌》和《五鳳刻石》中略帶弧度的修長豎劃的啓發，

節自傅山《哭子詩》，上為「熟」、下為「野」字

節自傅山《哭子詩》，帶有章草筆意之字，依序為「隨」「隨」「壑」「理」「雕」「離」「塵」「埃」。

而《五鳳刻石》正端正地立於傅山在一六七〇年代初遊訪的曲阜。

這卷《哭子詩》用筆卻異常迅捷。書寫「如瘋」二字時，輕盈流轉的行筆完成了「如」字後，筆端迅速下移，彎曲作點後，立刻提筆完成左邊的部首。書寫「風」外框的最後一筆時，毛筆順勢向上挑起，自然地帶出了一個奔放不羈的長弧，與「瘋」字本義暗合。這一長弧的形狀與章草的筆法不謀而合，但行筆間的自由奔放則源於晚明的草書傳統。

和許多清初學者一樣，傅山信奉著追本溯源乃為正統的途徑。但在書法領域中，這一理念意味著回歸古老的字體，挖掘其原始、古拙、隨機的特質，在那樣的一個時代，這些特質都會給作品帶來「奇」的視覺效果。正如同復古本身也是一種創新一般，溯源與求奇有許多重合之處，相行不悖。因此可以說，傅山對上述特質的系統探索很可能是在清初才開始的，但和這些探索相關的某些因素卻根植於晚明文化。

傅山《晉公千古一快》1684年 四條屏 綾本 草書 每幅110.1×51.7公分 太原晉祠博物館藏

款署「七十八翁傅眞山書」說明這件作品書於傅山生命的最後一年。不論是結字還是章法都相當穩健，不似贈魏一鱗十二條屏那樣具有戲劇性。此作沒有一個字在結構上嚴重變形。每一行中的字也沒有向右劇烈欹側傾斜，行距分明。除了尺幅高大而予人深刻印象外，厚重遒勁的筆劃也令人注目。條屏起始「晉公千古」四個墨色飽滿的字爲全篇定了基調，許多字的筆劃圓渾，有篆籀之氣。

東漢《石門頌》局部 148年 拓本 北京故宮博物院藏

漢代隸書名作。又稱「楊孟文頌」，歌頌楊氏開鑿石門便利交通之事蹟。原碑爲摩崖刻石，位於陝西省褒城縣褒斜谷之石門崖壁。

「古」與「奇」──十七世紀晚明書法藝術氛圍

從書法史的角度來看，傅山所活動見證的十七世紀，實不愧為歷代最令人驚奇而又難解的迷團百年。

但且讓我們不要將書法發展的脈絡單純地當作復古與創新的輪替，或將書法作品視為藝術家個人的「心畫」，也許問題並不是那樣令人摸不著頭腦。

在董其昌正努力重建書畫傳統時的萬曆朝，和平與繁榮使得商品經濟在城市和鄉鎮中空前地擴張發展，同時也蔓延到鄉村地區。資訊以史無前例的速度與多變的型態流動著。讀寫的人口增加，書寫和欣賞書法的能力亦隨之普及。而這些人口的遽增和社會各階層間互動加劇，對書法的需求已不單是士人的雅戲，相對地，各種的藝術創作和欣賞本身也逐漸產生了變化。

於是，在教育產業與娛樂資訊的推動之下，一種具有鮮明特色的城市文化形成。

晚明城市文化中認同特定的區域文化的興趣亦與日俱增，誕生了各種爭奪觀眾驚豔而生的商品。正是在這種錯綜複雜、千變萬化的社會文化背景下，促生了晚明特殊的尚「奇」美學。尤其在商業活動集中的市鎮，競爭促使商人和藝術家製作新產品和獨具地方風味的物品來迎合時尚、吸引顧客。感官上的刺激，逐漸使得閱讀成為氾濫而又必須充滿戲劇化的活動，書畫亦然。

在這個「奇」的時代，以董其昌為領袖的晚明書法家掀起了一場浪漫主義的藝術運動。董其昌寫道：

古人作書，必不作正局，蓋以奇為正。

此趙吳興所以不入晉、唐門室也。……予學書三十九年見此意耳。

「以奇為正」可說正是這個時空的寫照，追隨著陽明心學及李贄的學說，文人對真實自我的熱切追求，尚「奇」美學觀念在晚明風靡一時，而董其昌正是這一美學觀在書法領域中的代言人。

如同我們在他們的作品中所看到的，無論是董其昌與王鐸在臨書中所玩的把戲。有這樣一個共同特點，既取之經典又調侃經典，在賣弄經典的同時又玩弄經典。我們不能不說，晚明書壇是一個時時處處掉書袋卻又「掉」書袋的時代。但是，這並非發生在書法領域內的孤立現象。

晚明書法中的「臨摹」和當時印刷文化中一些製作的模式頗相類似。當印刷出版業在晚明蓬勃發展之際，新的閱讀群也隨之出現。晚明人在刻書時擅加竄改的例子不勝枚舉。陳繼儒在他所刻《寶顏堂秘笈》叢書中，對所收書籍任意刪節。董其昌在刻《戲鴻堂法帖》時，也將古人的作品硬行拼湊。

另一個影響晚明未清初書法的元素，必須就了新的突破，傅山顯然是這個氛圍中具有獨特的藝術成就的一人。

一提晚明興起的文人篆刻。文人親自參與篆刻，使得行草之外的古文字密集地出現，很多書家亦開始練習篆隸。萬曆初年，以優美和嫻雅著稱的漢代《曹全碑》出土，一六三○年代的王鐸將其作為自己學習隸書的範本。

隨著對古體字興趣的提高，一種新的文字遊戲開始在書法界流行。晚明書壇巨擘如王鐸、倪元璐、黃道周和陳洪綬等，皆喜歡

在其書作中使用異體字。在中國漫長的文字演變史上。隨著時代遷移，一種字體往往有許多書寫的體式，有此時代，在不同區域也會有不同的寫法。即使社會安定統一，異體字仍被作為文化產物而被保存在字書中。

晚明書家可能受了古代印章殘缺美的激賞，而試圖賦予書法一種朦朧殘缺的視覺元素。由於歲月的侵蝕，許多秦漢印章都呈現出殘破的痕跡。這種殘破成為十七世紀文人篆刻家企望的藝術特質，他們在自己的作品中刻意地製造這種藝術效果。我們時常能在王鐸的作品中見到因漲墨而造成字字的粘連，有時筆劃之間的空白完全被墨暈沒，只剩下微微可以辨認的字形。王鐸在其許多作品中運用漲墨製造出殘破的外觀，而增加了自然揮灑的效果，更加強了字與字間的對比張力，也使觀賞作品本身變得更具有戲劇性。

晚明印章崇古破碎在書法作品上的發酵，或許不能被作為碑學的濫觴，但政治上的大變化，在另一種充滿反省思維的氛圍造就了新的突破，傅山顯然是這個氛圍中具有

儘管社會表面上十分富庶，但當晚明的白銀政策造就了通貨膨脹與投機行為，而為了平定內亂、鞏固邊防以抗外擾，加上海上貿易受挫於荷蘭人的封鎖，明代政府被迫在最後二十年間七次加稅。當此之際，適逢一連串的天災肆虐，反叛勢力如焰火般延燒開來。滿州八旗軍不時叩關，有時甚至逼近京畿之地。

面對這些危機，包括青年傅山等等的有志之人，逐漸將其注意力轉向「實學」（即古代儒家經典與史籍），以期從中獲取經國濟世的借鑒。「興復古學」也在一定程度上促進了考證之學。實際上，即便在晚明注重內省的心學達到高峰時，考證學也不曾全然消失。然而把研究古代經典、名物制度、歷史上的成敗得失作爲醫治晚明亂世之病的藥方，成爲學術思想風氣的一個重要轉捩點。考據學在清初逐漸發展成爲學術主流。

爲重建他們心目中的儒學正統的權威，取得對古代儒家經典的解釋權，更準確地解讀古代經典和歷史，清初學者集中精力研究音韻學、金石學、考證學。

在清初特定的政治文化環境中，金石學的研究不僅僅是學術活動。更深深地觸及了清初遺民的感情世界，因爲古代碑刻及其所在地儲存著豐富的歷史記憶。

雖說古代碑碣的形制、銘文、所在地點、立碑原因各有不同，但是所有碑碣都有一個共通點：它們都是用來銘功記事，具有紀念功能。由於石材具有歷久不滅的性質，歷經戰亂、天災與朝代興替而倖存，成爲歷史的見證。古代碑碣不僅僅是歷史學的重要文獻來源，其本身也是悠久的中國歷史和文化的象徵。

我們發現，清初學者最常造訪的大都是漢唐之間的石刻。而在北方諸省中，山東境內現存有大量漢代和六朝的石刻；河南洛陽一帶富於北朝石刻，而陝西西安附近則保留了大量的唐碑。古代碑刻集中的地點，如泰山，孔子的故里曲阜，任城（今在山東濟寧），自然成爲訪碑者的必到之地。

清初的學者們，包括傅山，抱著懷古以及研究的心情，到荒野訪拓古碑時，再回過頭來看拓本，更加關注那種殘破模拙的意趣。

在這個時空中，傅山等清初書法家追溯的書法本源，正是比王羲之優雅的法書傳統更久遠的「篆、隸」。傅山宣稱，這些在魏晉時期前所使用的篆隸，是書法的最高典範。

他認爲鍾繇、王羲之之所以成爲正、行、草書的大師，正是因爲他們深諳古今字體的演變，並保持了古字的韻味。傅山雖然非首先提出此觀點的人，但他以極爲清晰而有力的語言，反覆呼籲書法家們重新認識古體字向今體字轉變對書法的影響，以篆隸來推動書法的創新。他還將這一追本溯源的理論付諸實踐，並匯合了當時學者的論述，逐漸形成深入人心的美學潮流。這是傅山的貢獻。

深受晚明美學的影響，傅山在清初的書學上的創造力以及言論，無不深刻地充滿著戲劇性、無論應酬草書的視覺對話，或雜書卷上與學者的多維閱讀。他的行止雖以山西爲主，但對古代篆隸的新認識，已經在清初逐漸安定的政局中伏下藝壇新變的種子。

明清之際學術風氣的轉變，對清初的草書影響並不大。許多清初學者對晚明的學術思潮大加撻伐，卻極少批評晚明的書法。清初的書法在相當的程度上繼承了晚明的文化精神。毫無疑問，一個時代的藝術和學術思潮之間會有互動，但學術思潮的改變卻不一定會導致藝術當下的改變。經歷明清兩朝的傅山，在投入清初學術新潮的同時，也將晚明文化藝術遺產帶入了一個新的歷史時期。也正是因爲他積極地投入清初學術的新潮流，他才得以在一個新的社會文化環境中，以一種新的方式繼續追尋晚明的藝術目標。

閱讀延伸

白謙慎，〈傅山與魏一鰲——清初明遺民與仕清漢族官員關係的個案研究〉，《國立臺灣大學美術史研究集刊》3，民85.03，頁95–139。

白謙慎，〈明末清初中國書法的變遷〉，《藝術家》47:2=279，民87.08，頁484–489。

白謙慎，《傅山的世界》，臺北：石頭出版社，2005。

傅山和他的時代

年代	西元	生平與作品	歷史	藝術與文化
明神宗萬曆卅五年	1607	傅山生於山西陽曲縣。		
萬曆四十三年	1615	傅山初學書，自謂臨元常（鍾繇）書而不似。		

朝代・年號	西元	傅山事蹟	時事	書畫家
明熹宗 天啟元年	1620	應童子試而為博學弟子生員。是年病中讀神仙傳有感，始廣涉佛道諸經。		龔賢十三歲，約於是年與楊文驄同師畫於董其昌。
明莊烈帝 崇禎四年	1631	於太原黃孝廉家中獲觀鑑定五代宋元明名畫，畫枯柳寒鴉、梧桐美人、綠楊紅杏等等。	王自用、張獻忠、米脂、李自成等，會於山西。	八大在南昌，寫米家小楷。
崇禎九年	1636	袁繼咸於太原重開三立書院，傅山、戴廷栻、薛宗周等皆為之講學。是年袁遭誣下獄，傅山赴北京陳情，時稱「山右二義」。	金地告天地，改國號大清，改元崇德，率漢制。	龔賢作訪巨然山水圖。陳洪綬歸里。
崇禎十六年	1643	傅山歸三立書院講讀，除聖諭經濟制藝之事外，更說軍政戰守火攻等等。	清兵入犯直至山東、直隸、懷揉。李自成破潼關。	倪元璐自縊。龔賢赴揚州。
崇禎十七年	1644	傅山旅居平定至壽陽，其母、子眉、姪仁，亦至。是年出家為道士。	李自成進北京，崇禎自縊死。五月多爾袞入北京，即皇帝位，國號大清，改元順治。九月清世祖至北京，南明福王稱監國。魯王敗清兵於崇明。	龔賢作列嶂攢峰千萬笏山水軸。
清世祖 順治十年	1653	移居汾州陽曲之土塘山寺，書小楷曾子問以教傅眉傅仁。同年書小楷金剛般若波羅密經。	清封鄭成功為海澄公，不受。	惲向卒。石濤於武昌作山水人物花卉冊。
順治十一年	1654	南明總兵宋謙於山西河南交境起義事敗，傅山遭牽連下獄。	鄭成功收復舟山。	八大繼其師耕庵老人主席燈社，住山講經。
順治十二年	1655	於獄中書篆書妙法蓮華經觀世音菩薩普門品，七月得紀映鐘、龔鼎孳之力獲釋。是年十二月書小楷金剛般若波羅密經。	永曆帝走雲南。	龔賢自藏山水軸。
順治十三年	1656	訪山陽、沛縣、南京，與閻修齡、閻爾梅等明遺民建交。	鄭成功收復舟山。	八大於進賢燈社作寫生冊。
順治十四年	1657	書贈魏一鼇行草書十二條屏。	鄭成功退守廈門，清命吳三桂等攻雲南。	八大為橋老長兄作寫生冊，石濤在宣成。
順治十六年	1659	是年南遊至金陵。	清兵入滇都，永曆帝走緬甸，鄭成功攻雲南。鄭成功南京大敗。	龔賢作綠柳新蒲野水寬立軸。八大始款署個山傳綮。
清聖祖 康熙五年	1666	顧亭林至山西，寓於太原傅山松莊，與李因篤、朱竹垞等人於太原一帶集會交遊。		八大自題個山小像。
康熙十年	1671	傅山與其孫傅蓮蘇訪曲阜並登泰山，觀看五鳳刻石等碑碣摩崖。	揚州大饑。	八大作款署個山，作雲峰圖長卷。
清聖祖 康熙十三年	1674	與孫傅蓮蘇共遊山左，登泰山。傅仁卒於當年。	三藩起事，吳三桂入江西，耿精忠與鄭經取福建，此年三月舉行。	石濤於秦淮之懷謝樓作山居圖，與梅清過往甚繁。
康熙十八年	1679	傅山至北京，停宿城外郊寺。	康熙下諭舉行博學鴻詞科。清兵復岳州、長沙、耒陽等地。	石濤於秦淮之懷謝樓作山居圖。
康熙廿二年	1683	傅山與其學生段紉刻段帖成。	施琅取台灣。	樊圻作歲寒三友圖，龔賢題詩。
康熙廿三年	1684	二月初九，傅眉卒，傅山作哭子詩。傅山卒於當年六月十二日。	鄭經將黃錫鵬等自鳥洋舟山投降。清聖祖首次南巡。	八大書古詩十九首。石濤於南京謁康熙。